彩色放大本中國著名碑帖

吴説墨蹟選

孫寶文 編

閣中令人 體候多福郎娘一一均慶大婆婆康健家中諸人並附問意兒女輩拜起居大兒子瑊去秋蒙 堂除中岳仲冬欲挈其婦來歸適寒甚婦翁挽留之今再遣

人往取當可來也因遣問漫以松陽日柿百枚將意浙東以為貴而今歲艱得真千里鵝毛之贈也可愧可愧說上問括蒼有所需委不外不外

人往郎堂□□□因□□譌以松陽
日柿百枚將□之浙東以為貴而
□歲艱□□出□藏毛之贈
□□□□上問

括蒼有□

寫□□□

說 頓首再啓 下車既久凡百當就緒初謂便於迎養爲況必甚適來喻云云何至是耶別紙鑴委已爲求得但須開年始可刻奏耳說揭來

說 頓首再啓
下車既久凡百當就緒初謂
便於
迎養爲況必甚適
來喻云云何至是耶
別紙鑴委已爲求得但須開
年始可刻奏耳 說揭來

郫江亦粗安隱俸餘麴少

坐食幾盡未知所以爲計

此間雖物價廉平亦未免

艱急投老首丘之念未遂

想夜夢常往來于胸次也

頓首再啓

郫江亦粗安隱俸余麴少坐食幾盡未知所以爲計此間雖物價廉平亦未免艱急投老首丘之念未遂晝想夜夢常往來于胸次也說頓首再啓

十一

百姐恭人伏惟體候万福兒母暨兒女輩並附起居第三兒婦一房與堂前老幼數人在德安府近遣人般取朝夕盡來官所蓋兩處凡百倍費耳大女子五七娘與汪壻俱來歸寧汪壻欲營榷局已津遣往京西漕司

營之想須得一處六九求岳祠聞已得之后生未欲令出官且累資考耳第二女子七十娘荷本路向漕來議为其家婦秋初欲言定庶去替
不及半年免避親但窮壁種種無有妝奩未易辦尔正遠唯希將護二甥別遣訊說上問

説再拜說夏末被命之初頗聞廟堂余論謂老兄屢以親庭為言恐不日別有改命九月初得提領海舡張觀察公裕書云近淮樞密院照箚福建運判魯朝請侯起發海舡齊足日躬親管押於提領海舡司交割訖發赴

説

再拜　説　夏末被

命之初頗聞　廟堂余論謂

老兄屢以

親庭為言恐不日別有

改命九月初得　提領海舡張觀察公裕

書云近淮　樞密院照箚福建運判

朝請侯起　發海舡齊足日躬親管押於

捉領海舡司交割訖發赴

行在竊料必有異數之寵近有士大夫自福唐來者皆言使坐尚未承准此項指揮不知今已被受否奔迸流離之余日迫溝壑佇俟節從經由此邑得遂迎見尤所慰幸

皇恐再拜

行在竊料必有異數之寵近有士大夫自福唐來者皆言使坐尚未承准此項指揮不知今已被受否奔迸流離之余日迫溝壑佇俟
老兄新命庶幾早就廩食以活孥纍或節從經由此邑得遂迎見尤所慰幸說皇恐再拜

說頓首再啓垂喻錦里園亭諸榜何其盛也悉如尺度寫納告侍次爲稟呈第愧弱翰不稱爾謝傅方且爲蒼生而起裴公詎容從綠野之遊乎非次

說

垂喻

錦里園亭諸榜何其盛也悉

如尺度寫納告

侍次爲稟呈第愧弱翰不稱爾

謝傅方且爲蒼生而起

裴公詎容從綠野之遊乎

頓首再

非次

不敢拜問櫝亦告

侍旁爲致下悃昨

中承初除拜日嘗致賀啓一通

不敢使人代乃其自製

吾友試一取觀之亦可以見其

靳向之意也　説

頓首再啓

不敢數拜問櫝亦告侍旁爲致下悃昨中承初除拜日嘗致賀啓一通不敢使人代乃其自製吾友試一取觀之亦可以見其靳向之意也說頓首再啓

說頓首再拜說衰遲塞鈍無足比數頃蒙造物存錄假守四郡曾微寸效以副共理之寄比奉安豐之命旋膺盱眙之除豈所宜蒙誠為非據竊意使人不晚過界拜勅之日即刻登塗水陸兼行倍

說頓首再拜說衰遲塞

鈍無足比數頃蒙

造物存錄假守四郡曾微寸効

以副

共理之寄此奉安豐之

命旋膺盱眙之

除豈不宜之蒙誠為非據竊意使

人不晚過界様

勅之日即刻登塗水陸兼川倍

道疾馳自鄱陽旬有三日抵所

治偶寬數日趣辦

錫宴等事務幸不闕悮唯是此

地最為極邊事責匪輕宜得敏

手通材乃克有濟而老退疎拙

之人豈能勝任素荷眷予幸有以

眷予幸有以

警誨而發藥之是所望者頓首再拜

再拜

慶門星聚帖　說上問慶門星聚伏惟均協當詣令嗣將仕侍下休裕匆匆不及別狀說近奉詔旨訪求晉唐真蹟此間絕難得止有唐人臨蘭亭一本

說上問慶門星聚伏惟
均協當詣
令嗣將仕侍下休裕匆
匆不及別狀說近奉
詔旨訪求晉唐真蹟此間絕
難得止有唐人臨蘭亭一本

答以千縑省差更高古許命以官且告老兄出一隻手廣爲搜索亦足張吾軍也留念幸甚幸甚說再拜上問

說上問堂上太宜人伏惟壽履康寧兒母婦孫並拜問誠三十姐孺人侍奉多慶骨肉輩一一伸意爲別之久不忘思念 五十五六十
皆得相近種種極荷敦篤存顧多感多感郎娘均勝聞甚慧茂可喜可喜此有

說上問

堂上太宜人伏惟

壽履康寧兒母婦孫並拜問誠

三十姐孺人侍奉多慶骨肉輩一三

伸意為別之久不忘思念 五十五六十

皆得扶近種、樞為

敦篤存顧多感、

郎娘均勝聞甚慧茂可喜、此有

起衰晚驟當冗劇

觸冒暑毒忽得血

淋之疾楚苦良甚

不逮親染爲愧

需干不外說上問說衰晚驟當冗劇觸冒暑毒忽得血淋之疾楚苦良甚不逮親染爲愧

二

說頓首再拜昨晚特枉誨翰適赴食歸已暮不即裁報皇恐皇恐閡夕不審臺候何似寵速佩

說

頓首再拜昨晚特枉

誨翰適赴食歸已暮不即裁報

皇恐、閡夕不審

臺候日似

寵速佩

眷意之渥豈勝銘戢區區併遲瞻叙適在他舍脩致率略幸察不宣説頓首再拜禦帶觀察尊親侍史

眷意之渥豈勝滕銘戢區區併
瞻叙適在他舍脩致率
察不宣
説
禦帶觀察尊親
侍史

19

門內星聚長少均叶多慶桐川豈無所委幸不鄙一二疏示老兵偶二三輩遣出取親舊未還朝夕遣
往頃見老兄有玉界尺上有刻字者欲求一條助我几間清致素辱

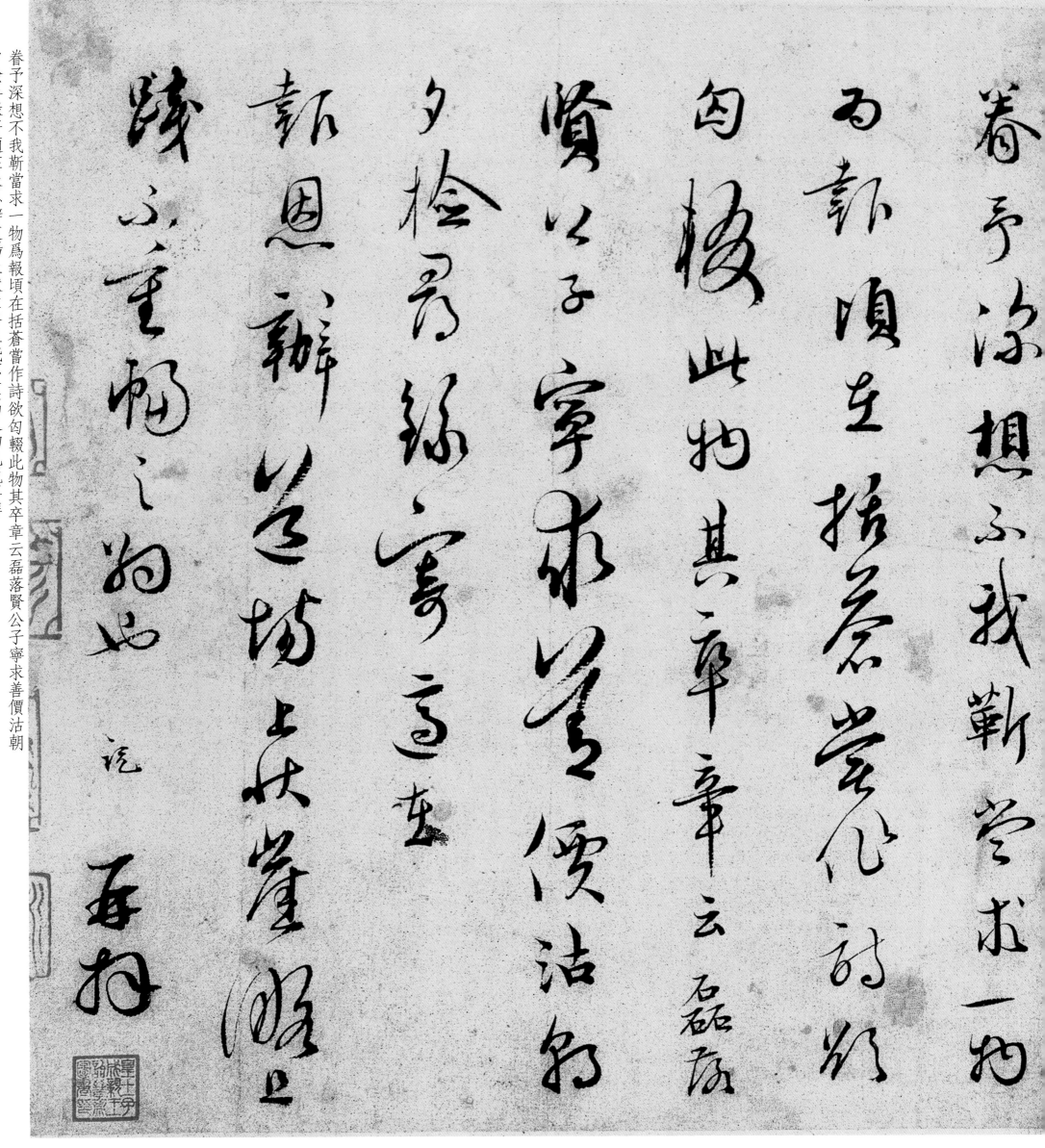

眷予深想不我靳当求一物为报顷在括苍尝作诗欲匄缀此物其卒章云磊落贤公子宁求善价沽朝

夕捡寻录寄适在报恩办道场上状崖略且践不重幅之约也说再拜

説

明善宗簿趨覲侍使近兩

上狀一附弥大一送華亭

未知已得呈達否以又辱

誨示承已達

川在感慰兼至信復伏惟

尊履申福宗寺職務清

説頓首上啓明善宗簿懿親侍史近兩上狀一附弥大一送華亭未知已得呈達否比又辱誨示承已達行在感慰兼至信復伏惟尊履申福宗寺職務清

簡諒多娛暇正恐朝夕別有異數耳說碌碌不足數到官已半年更如許時通理當滿預有填壑之憂正遠冀寶鍊沖粹不宣說頓首上啓明善宗簿懿親侍史八月晦

簡諒多娛暇正恐朝夕別有
異數耳說碌碌不足數到
官已半年更如許時通理當
滿預有填壑之憂正遠冀
寶鍊沖粹不宣說頓首上啓
明善宗簿懿親侍史八月晦

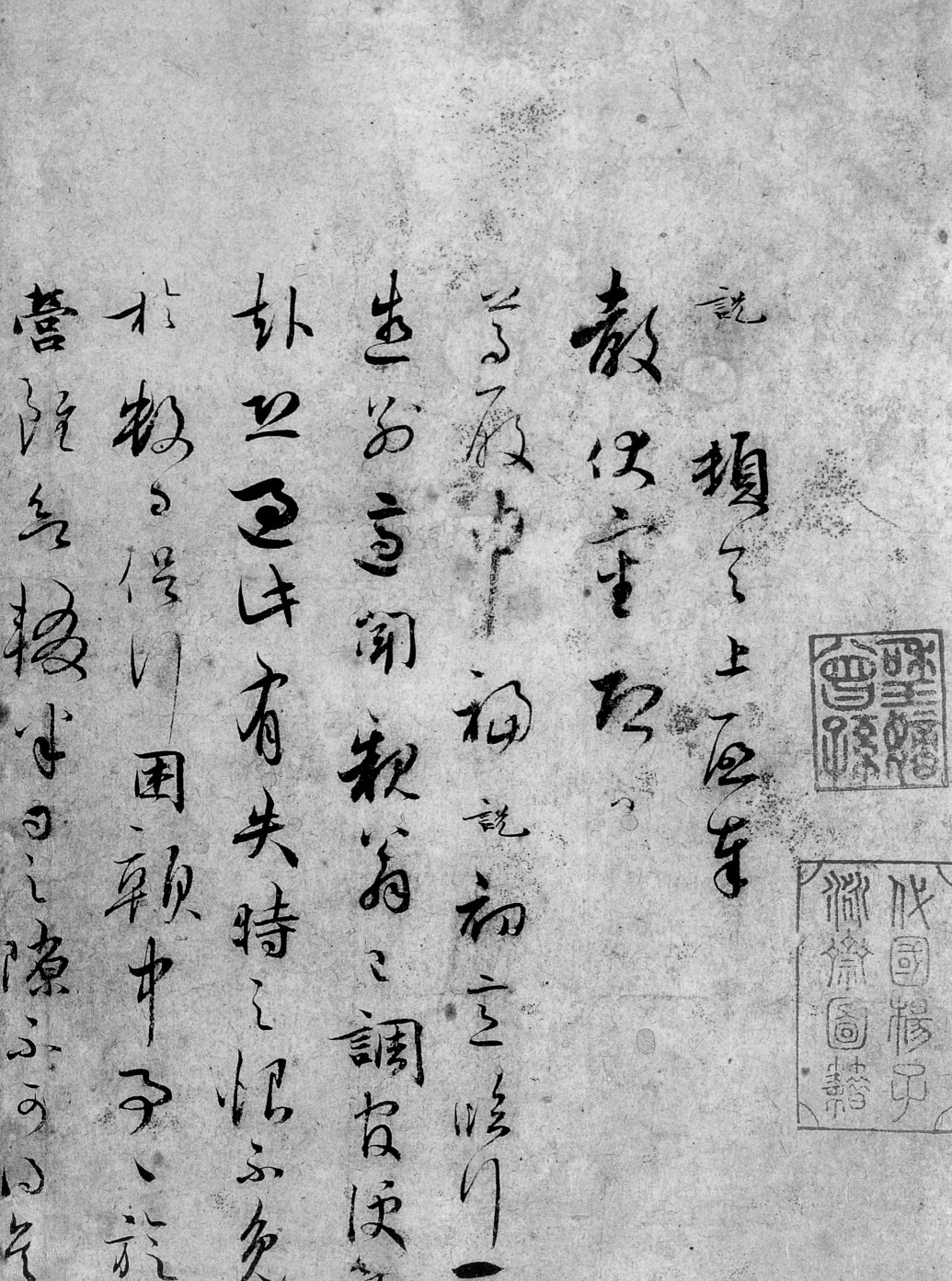

説頓首上啓奉教伏審即日尊履申福説初意臨行一造別適聞親翁已調官便欲赴恐過此有失時之恨不免於數日促行困頓中事事旋營雖欲輟半日之隙不可得矣

説頓首上啓奉
教伏審
即日尊
履中福説初意臨行一
造別適聞親翁已調官便欲
赴恐過此有失時之恨不免
於數日促行困頓中事事旋
營雖欲輟半日之隙不可得矣

說手咨大哥監稅迪功賢甥老舅私門薄祐小舅以去年十月廿三日沒于廣州官所悲傷深切何以堪之平日見其飲啖兼人謂宜享壽以承門戶

說手咨
大哥監稅迪功賢甥老舅
私門薄祐小舅以去年十月
廿三日沒于廣州官所悲傷
深切何以堪之平日見其
啖兼人謂宜享壽以承門戶

何期棄我而先追恨痛極吾甥聞之想亦哀悼即日侍下體候何似想同大嫂愛女均休舅到此踰半歲回望浙鄉遙在三千里外懷歸之心晝想夜夢以

27

悲惱多病力勻退閑未得

遂請若得之即歸浙也

吾甥赴官定在幾時果成

此行否六十哥赴官可以

言曲折茲不多云余希

慎疾自愛七月廿五日說手啟

悲惱多病力勻退閑未得遂請若得之即歸浙也吾甥赴官定在幾時果成此行否六十哥赴官可以言曲折茲不多云余希慎疾自愛七月廿五日說手啟

說

皇恐再拜上覆前日匆匆請違

門下有二事失於

面稟殺牛之戒前輩為政急先務況

法禁甚嚴所當遵守而浙東諸州

使府特盛不但村落弥滿雖

府城通衢六皆畐塞欲乞

說皇恐再拜上覆前日匆匆請違門下有二事失於面稟殺牛之戒前輩為政急先務況法禁甚嚴所當遵守而浙東諸州使府特盛不但村落弥滿雖府城通衢亦皆畐塞欲乞

大書板牓揭示禁賞罪名仍鏤板下

管下諸邑散印徧及鄉村不唯可以奉

法兼亦陰德不淺說有二親戚列在

郡屬敢以為獻陳乃表甥向乃妻弟

非敢私請實為公舉說近經由永康

縣似聞樓樞府使臣及宣兵等請

大書板牓揭示禁賞罪名仍鏤板下管下諸邑散印遍及鄉村不唯可以奉法兼亦陰德不淺說有二親戚列在部屬敢以為獻陳乃表甥向乃妻弟非敢私請實為公舉說近經由永康縣似聞樓樞府使臣及宣兵等請

受止是邑中逐旋那移不以時得善非

使府稍與應副必致闕事於人情有

所不周尒

鈞念所宜郵也但乞行下本縣

後已應副過錢米之數可見本末恃

鈞念所宜郵也但乞行下本縣取會前

後已應副過錢米之數可見本末恃思憐之深敢盡所聞

說皇恐再拜上覆

受止是邑中逐旋那移不以時得若非使府稍與應副必致闕事於人情有所不周亦鈞念所宜郵也但乞行下本縣取會前後已應副過錢米之數可見本末恃思憐之深敢盡所聞說皇恐再拜上覆

二哥監獄宣教二嫂孺人緬想侍旁多慶兒女一一慧茂兒母兒婦諸孫悉附拜興居及伸問二哥嫂匆匆未及別問大哥時相聞但未能得一相聚为不足耳家訊見委適無便人今

二哥時嶽宣教二姒濤人緬想
侍旁多慶兒女一慧茂兒母
兒姻諸孫悉附拜
興居及伸問
大哥時相聞但未能門一相聚为
不是等家訊見委適無便人今

付遞以往 鄧守舊識能相周
旋否 說 欲趁寒食至墓下不出
此月下旬去此積年懷抱當俟
面見傾倒預以慰快 說 再啓

附遞以往鄧守舊識能相周旋否説欲趁寒食至墓下不出此月下旬去此積年懷抱當俟面見傾倒預以慰快説再啓

說

慰趙首上啓區區叙

慰已具右跪即日凝凛不審

孝履何似未由一造

盧次唯冀

節柳衰苦以承

叙慰帖　說頓首上啓區區叙慰已具右跪即日凝凛不審孝履何似未由一造盧次唯冀節抑哀苦以承

三

家世寄託之重不勝至望謹奉啟不宜說頓首上啟大孝宣教苦次

家世寄託之重不勝至望謹

奉啟不宣託頓首上啟

大孝宣教苦次